Marianne Brandt
玛丽安·布兰德

Lyonel Feininger
利奥尼·费宁格

Nina Kandinsky
妮娜·康定斯基

Paul Klee
保罗·克利

Gunta Stölzl
哥塔·史托兹

Wassily Kandinsky
瓦西里·康定斯基

Lux Feininger
卢克斯·费宁格

Walter Gropius
瓦尔特·格罗皮乌斯

Andreas Feininger
安德烈亚斯·费宁格

谁住在白盒子里？

红发男孩、神秘车库与包豪斯的欢乐派对

[德]英格夫·柯恩　由塔·史黛恩　凯蒂·卡汉娜　著　叶佩萱　译

清华大学出版社
北　京

神秘车库

爸爸带着洛特和马克斯在包豪斯学校待了一整天。爸爸回答了好多问题，什么是铁纱，什么是格罗皮乌斯把手。爸爸累了，便在宿舍房间里睡着了，姐弟俩在黑色的钢管椅上无聊地晃晃悠悠。这个像病房一样的房间里没有网络信号，玩不了平板电脑。爸爸不允许他们去阳台，因为阳台扶手太低、太危险。阳台设这么低的扶手真是奇怪，难道当时的人这么矮小吗，还是设计师为了好看而故意为之？

马克斯拿出皮球，跟姐姐提议到后面的草坪踢球去。马克斯知道姐姐很快就会没耐心，因为他的球速很快，很难接住。但洛特觉得这次她一定能接得住。于是，姐弟俩走向草地。这时，他们看见一个站在自行车旁的红发男孩。他有着绿色的眼睛，长了一脸雀斑，还有点儿招风耳。这个男孩看上去年纪比姐弟俩稍大。看到了新玩伴，马克斯高兴地问："你要不要和我们一起踢球？"男孩抬了抬下巴，仿佛在说：你这个小不点儿想干吗？但是男孩回答道："好啊，但是我有

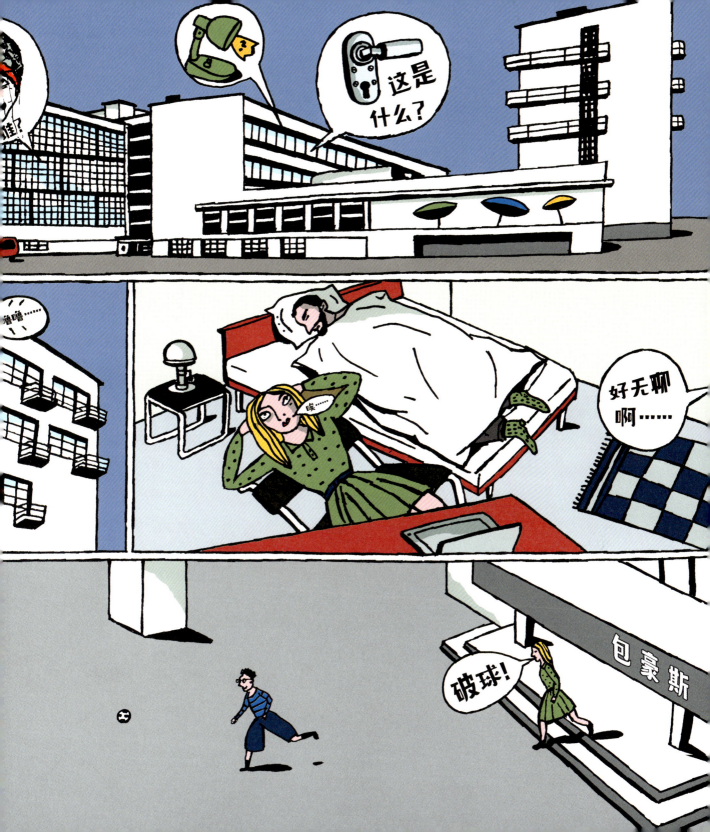

一个更好的提议。"洛特和马克斯感到好奇，便凑近男孩。"你们要不要冒险？我可以现在就带你们穿越时空。我的曾祖父以前在包豪斯学校工作，传下来一把钥匙给我。有了这把钥匙，我穿过一扇门就可以回到过去。但是你们不准告诉任何人。对了，我的名字叫作提图斯。"洛特摇摇头，心想，这人在吹牛皮吧，怎么可能穿越时空呢？但是，这两个小朋友实在很想知道提图斯说的到底是不是真的，于是，他们便跟着提图斯走了。

他们在包豪斯学校门口右拐，走过一条绿树成荫的大街，来到一堵跟床单一样白的墙跟前。这时，他们面前出现了一个小卖部。小卖部有着一个平整的屋顶。小卖部前的路很窄，自行车车手从这里骑过，车把手差点儿就要撞上小卖部了。马克斯问道："这儿卖冰激凌吗？"提图斯扑哧一笑："兄弟，这是'饮泉厅'。"两个小朋友第一次听说这个词。提图斯解释，这是著名建筑师密斯·凡·德·罗为德绍人建的，专门售卖果汁、牛奶和柠檬水。"那时有气泡水吗？"马克斯问道。提图斯摇摇头。孩子们继续走着，最后在一道很大的灰色车库门前停下。"我们来这儿干吗？"洛特问。提图斯回答："等一下。"他把钥匙插上，用力推开门。门发出震耳欲聋的响声。他们看见一块灰色的大幕布下停着一辆老爷车。这是一辆配备了皮椅、有着酷炫车头灯和挡风玻璃的敞篷车！马克斯兴奋地直跳："我可以坐进去吗？"洛特也喊道："我也想！""行，不过时间很短。"提图斯答应了，并迅速跳进了驾驶员的座位。这时，车库门突然关上了，灯也灭了，车库开始震动。孩子们紧紧地抓住车门，他们觉得自己仿佛坐在呼啸的过山车上。突然，车子停下来，车灯正常地亮起来。两个孩子一脸惊恐，只有提图斯知道刚刚发生了什么。

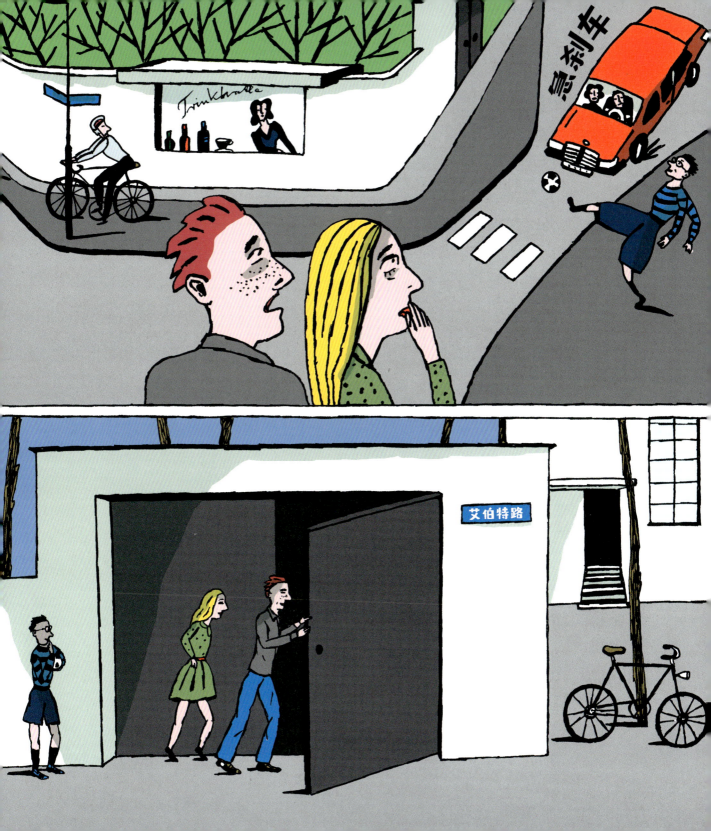

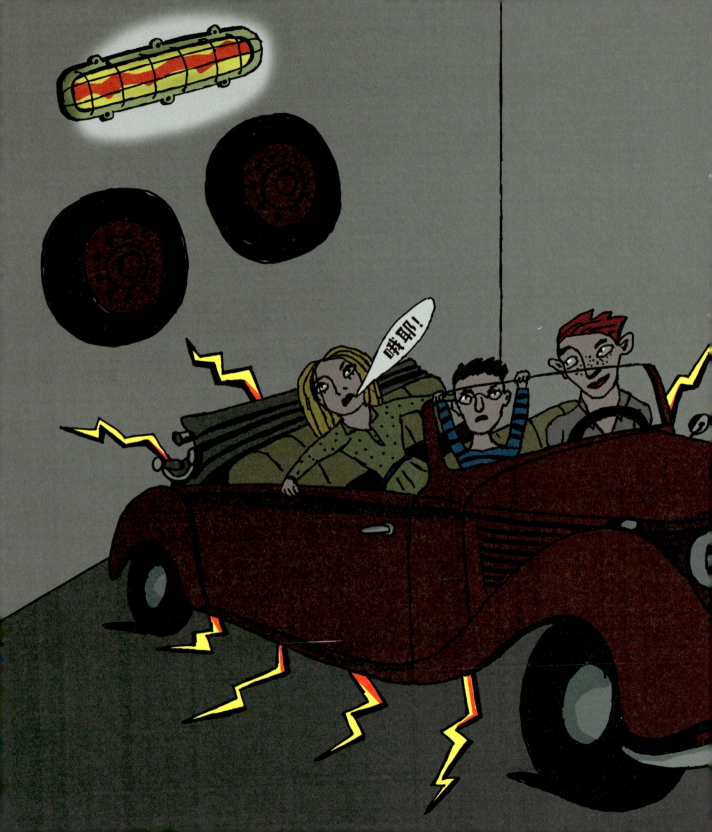

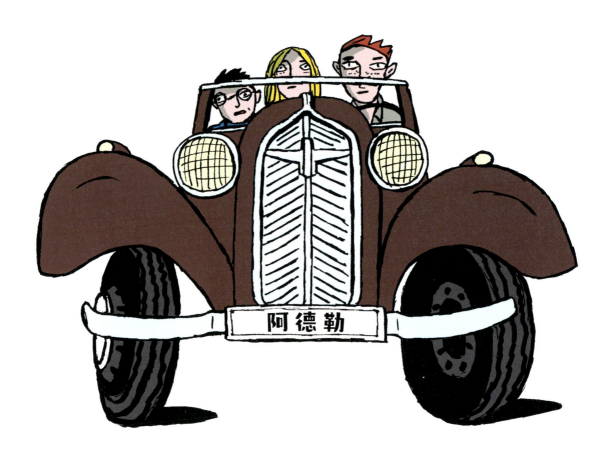

　　这时，一个中年男人打开了车库门。他穿着深色西装和马甲，戴着小小的蝴蝶结，头发梳得锃亮，发型就像《星际迷航》里的斯波克先生。"你们在我车里干吗？你们怎么穿得这么难看？"他对着孩子们吼起来。孩子们吓得说不出话，只有提图斯反应过来："我来给大家介绍一下，这位是瓦尔特·格罗皮乌斯，欢迎来到1927年。"姐弟俩简直无法相信，他们嗖地一下就穿越了90年。提图斯刚想安抚格罗皮乌斯先生，一位穿

着羊毛裙、留着"波波头"的女士走了过来，说道："瓦尔特，让孩子们看看你的车嘛，你的车不常见。"但是格罗皮乌斯正要赶时间，他戴上一副摩托车护目镜便把车开走了。洛特和马克斯看着这位"波波头"女士，觉得她像外星人。她向孩子们伸出手说道："我叫伊莎·格罗皮乌斯。跟我来，我给你们煮杯可可。"

孩子们跟着她走，一栋栋白房子映入眼帘，看起来好像随意掷的骰子一样。小孩们在玩耍，大人们穿着老式睡衣在阳台晒太阳，花园里立着一个银色球体。"波波头"女士伊莎·格罗皮乌斯带着孩子们走到一栋别墅前："这里住着包豪斯学校的校长，也就是我的先生，还有我。另外三栋双拼别墅里住着包豪斯学校的老师们。"洛特和马克斯发现，房子顶层的形状像一个"L"，似乎是悬浮着的。但其实，它由两根黑色的玻璃柱子支撑着，非常隐蔽而安全。一扇落地大窗前摆放着许多马克斯从来没见过的仙人掌。他心想，这些带刺的

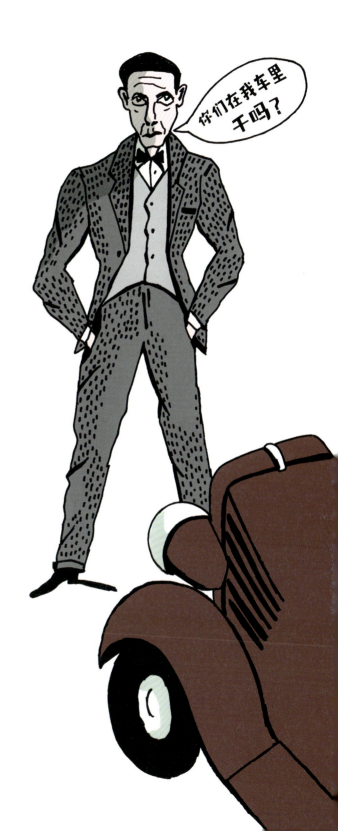

你们在我车里干吗？

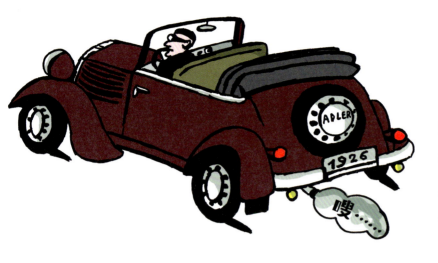

东西到底好看在哪里?当他还在沉思于这个问题时,提图斯从窗户里向他挥手——招待几位小客人的桌子已经摆好了。

孩子们坐在钢管椅上,这些椅子他们在参观包豪斯学校的时候已经见识过。格罗皮乌斯夫人则倚在躺椅上交叉双腿。她身后有一个书架、一盏阅读灯,看着像宜家的家具。"你们还真幸运,今天我比较空闲,没那么多人来我们家参观。我们家很摩登,所以大家都想来看。"格罗皮乌斯夫人还向他们解释,为什么那么多人把鼻子贴在玻璃上看他们家。

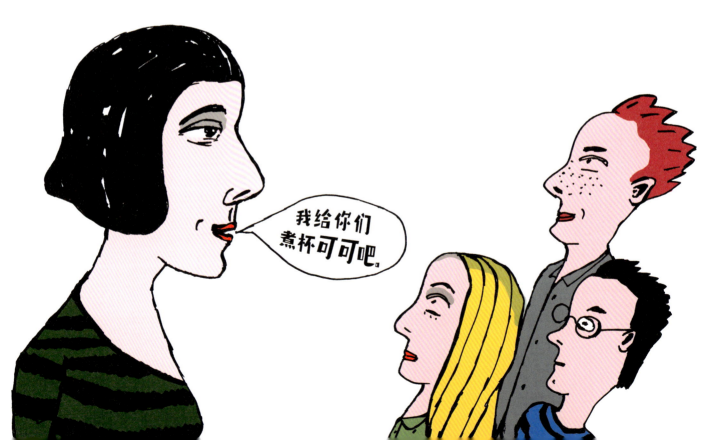

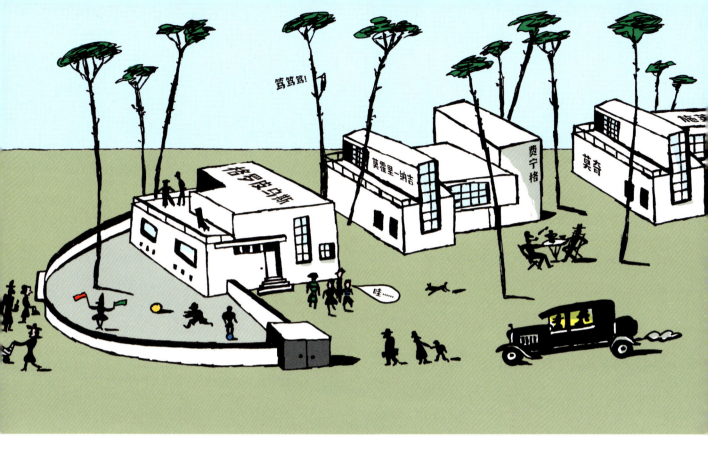

这里有很多新科技产品,电茶壶、洗衣机、搅拌器、组装家具。"我们还有热饭菜的炉子、收音机和洗衣房。"格罗皮乌斯夫人继续解释。马克斯问:"这怎么能算摩登呢?"她回答:"别忘了,你们是从90年后来到这儿的,我们这儿的人从来没有这样生活过。"她请马克斯坐下,拉出沙发床跟他说:"看着吧,让你大开眼界!"

这时,来了一位年轻优雅的女士。她穿着短裙,抽着香烟。马克斯立刻把鼻子捂上。格罗皮乌斯夫人和年轻女士开始摆弄沙发床,调整灯饰和书桌的抽屉。而孩子们则在房间里一脸愕然。一番忙碌之后,格罗皮乌斯夫人和年轻女士累得躺倒在沙发上。"能自由组合家具很棒吧?摩登的居住环境就应该像游戏一样。来自未来的你们每天都可以自

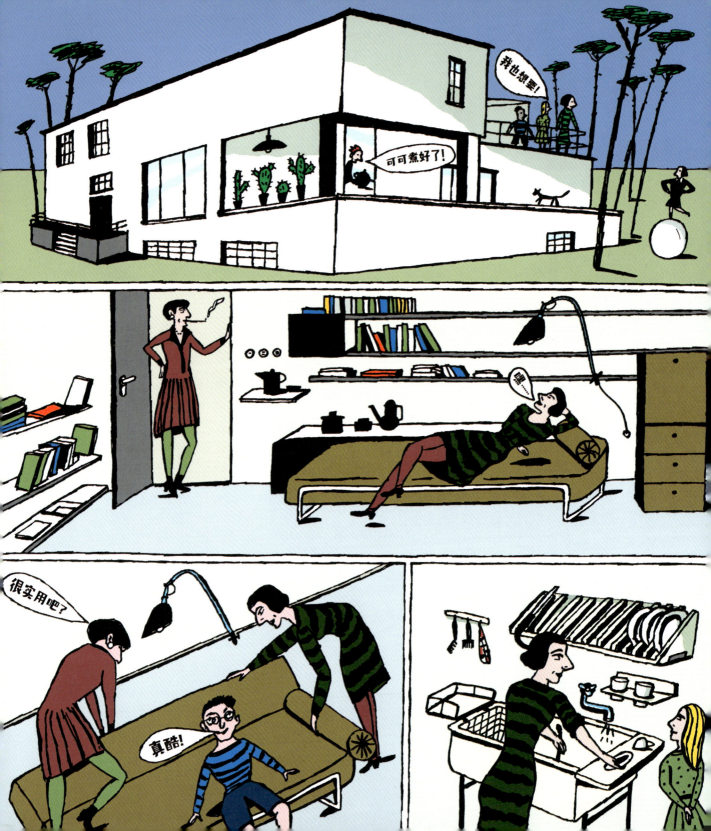

由组合沙发,但这对我们来说还是新鲜事物。我们过去只有笨重的绒面沙发,我们只能把腿搁在上面,却不能将它折叠起来。"格罗皮乌斯夫人气喘吁吁,却依然微笑着向洛特和马克斯解释道。这时,提图斯拽了姐弟俩一下,他想带他们去旁边的小黑屋玩。

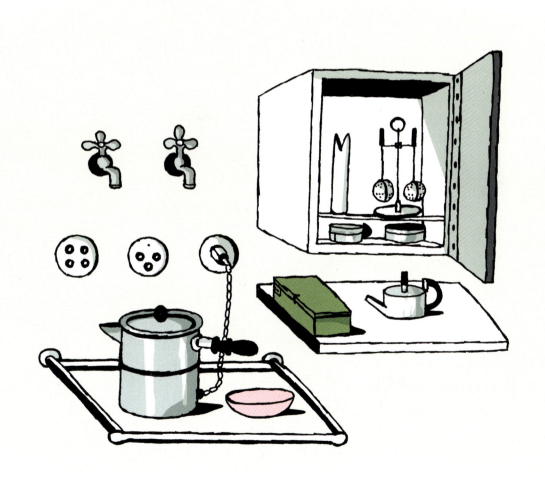

小黑屋

当洛特和马克斯跟着提图斯离开校长的房子时,一群妇女从他们身边路过。她们看上去是专门来参观这些在全世界热议的"白盒子"的。她们中有人穿着白围裙;有人发型像耳机;还有人戴着奇怪的帽子,手上抱着一只小狗。"看啊,柏塔,他们住得真奢侈啊!我们这些人是过不上这样的生活啦!"其中一个妇女说道。洛特看着她们,想起了奶奶送给她的一本图画书,这些人长得很像书里的人物。她们慢慢走到一棵大树后便消失不见了。一位穿着得体的男士点着香烟不停地摇头叹气道:"这些人啊,从早到晚

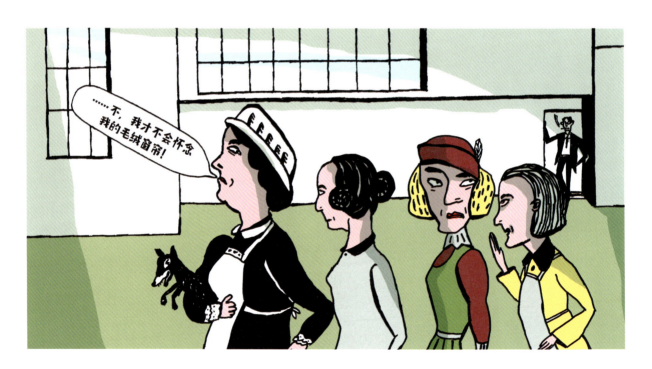

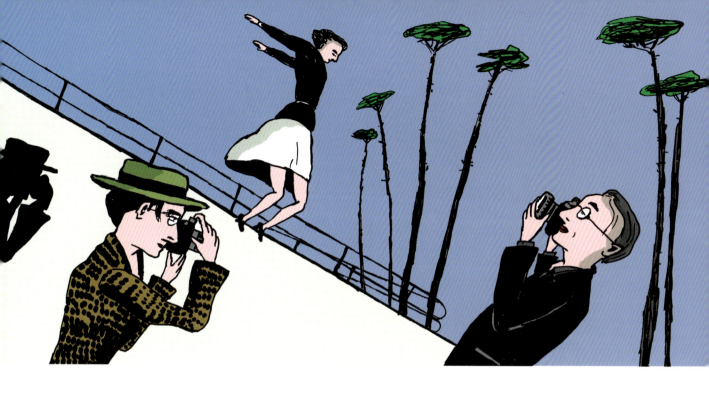

在我们家门前闲逛,还有些人走进我们家院子里,往窗里瞧。"他看着孩子们,脸上的表情仿佛在说:"现在轮到你们了。"但是,他的脸上浮现出笑容,问道:"你们是谁?怎么穿着这样的衣服?"马克斯握紧他的小拳头,一脸生气地看着这个男人。提图斯连忙说道:"等等,这位是大名鼎鼎的艺术家利奥尼·费宁格,他的照片就像水晶球一样漂亮。"于是,孩子们与他友好地握了手,他刚想说些什么,一个穿着迷你裙的女孩子突然出现,后面跟着两个拿着相机的小伙子。这个女孩子很勇敢,像弹球一样在房顶上跳来跳去,一边跳还一边笑,如此来回反复。孩子们屏住呼吸看着她,而利奥尼·费宁格早就掐灭了他的香烟并消失了。其中一个小伙子紧握莱卡相机捕捉了这一幕,而他和女孩子又被另外一个小伙子用相机拍了下来。这个女孩子是未来会很出名的舞蹈家格瑞特·帕鲁卡,而她身后的小伙子是费宁格兄弟——16岁的卢克斯·费宁格和他的兄弟安德烈亚斯·费宁格,俩人都是摄影发烧友。

孩子们站在利奥尼·费宁格家门前一动不动,透过玻璃看着他如何把一幅刚完成的油画从画架上取下来。这时,他的儿子卢克斯从房顶爬下来,向孩子们走来,边走边用一块格子手帕擦着他的莱卡相机镜头。他戴着圆框眼镜,穿着西装,打着细细的领带,头发往后梳。洛特指着卢克斯的相机问:"我可以看看吗?""可以,但是要小心,这个相机很新,是最潮款。"孩子们观赏着这个宝贝,仿佛它是从天上掉下来的什么新奇玩意儿。而卢克斯继续说道,他全家人都会拍照,他们家邻居——姓莫霍里-纳吉,这是个匈牙利姓氏——也是成天在忙摄影。他们可不只是随便摆弄摆弄,他们非常善于处理光线。"我妈妈茱莉亚有着全套摄影设备,她经常为全家人拍照,其实还蛮累的。我兄弟安德烈亚斯也跟着开始学摄影。他很想知道自己拍出了什么,于是在我们家地下室弄了一个小黑屋,里面还有一个放大的机器。你们有兴趣来看看吗?"

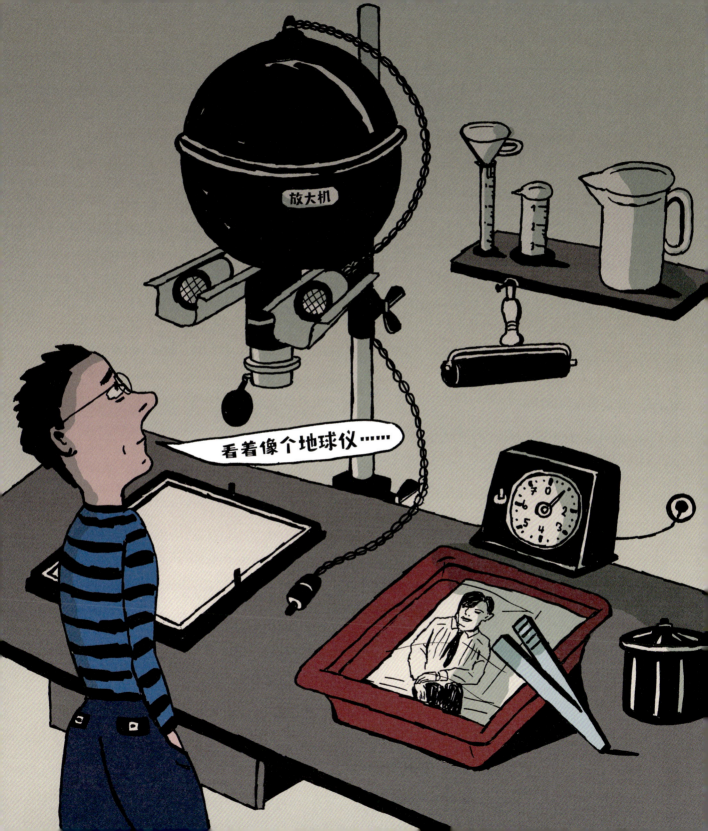

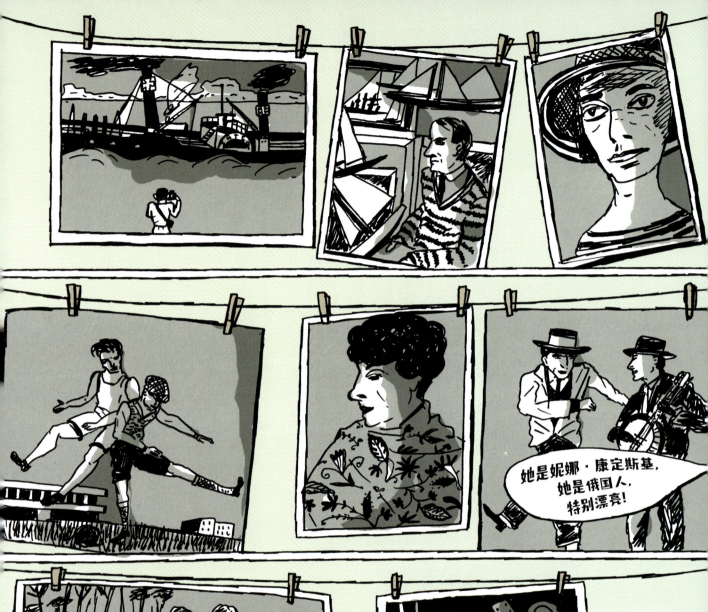

孩子们跟着卢克斯爬下狭窄的楼梯，来到他家的地下室，他们看到那儿晾着很多黑白照片。卢克斯很骄傲地给他们展示了一张他几天前在易北河畔拍的照片：一艘冒着浓烟的拖船，近处是他的兄弟安德烈亚斯。除此之外，还有很多其他照片。打着领带的年轻人在随着音乐扭动身体，正在拼抢的足球队员，孩子们不认识的人，盯着银色圆球的女人，穿着奇怪睡衣的男人，带螺旋线的鸡蛋。还有一些只有影子的照片，或明或暗。马克斯问这些是什么，卢克斯转过身来笑道："我们在尝试拍摄黑影照片，是实验性的，有些还不成功。"洛特以为自己听错了，便问道："我从来没听说过黑影照片。这是什么东西？"卢克斯坐在高凳椅上说道："我给你们看看。"突然房间灯光变暗，闪出一道红光，卢克斯不知从哪里拿出一朵风干且布满尘埃的向日葵。他把向日葵放在一块玻璃板上，并拿出一张相纸放在暗处。"数到8，别眨眼了！"卢克斯边说边打开手电，透过玻璃板向相纸照射，总共八秒。提图斯旋即开始在冲洗池工作，没几分钟，卢克斯便把成品拿出晾起：向日葵是白色的，周围则是黑色，很好辨认。马克斯明白了是怎么一回事，满心欢喜。于是，孩子们开始在小黑屋里搜罗一切可以用来尝试拍摄黑影照片的道具：钳子、剪刀、梳子和旧气泵。

照片越来越多，晾照片的位置越来越少，夹照片的夹子也越来越少。突然，有人敲门，一个男孩的声音传来："卢克斯，我可以进来吗？我也带人来了。"这个男孩儿是安德烈亚斯，就是卢克斯的兄弟。他带来了他的朋友菲利克斯·克利。菲利克斯·克利在剧场工作，家就在几栋房子后面。他也戴着圆框眼镜，穿着西装，打着领结。"你们是谁？也住在这儿吗？"洛特、马克斯和提图斯摇摇头。卢克斯还没来得及解释他的朋友来自

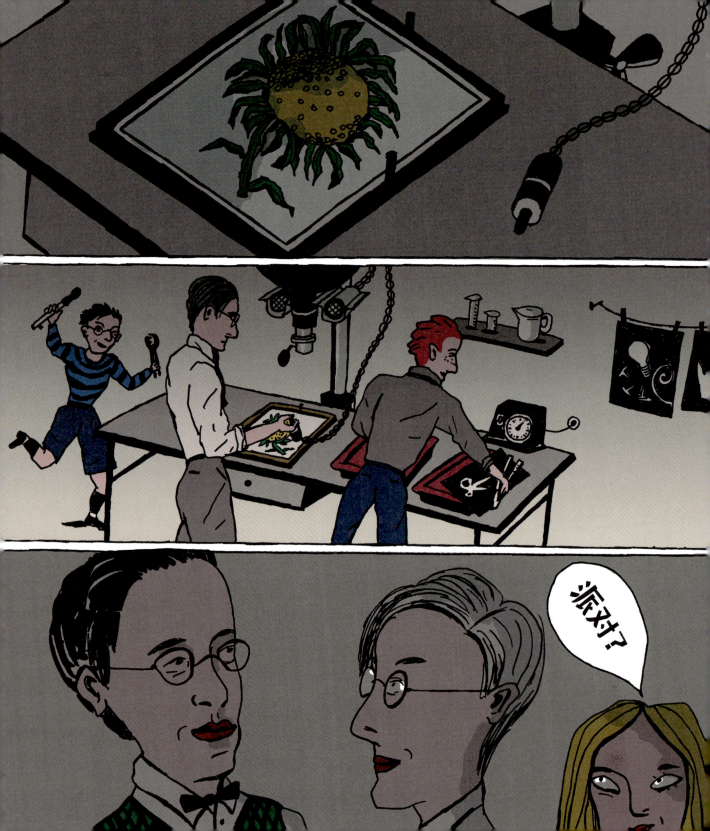

未来,菲利克斯继续说:"我们明天有一个派对。我爸爸请了一些人。我们会表演节目。施莱默兄弟有球上平衡表演,我做了一个拇指影院。你们有什么表演节目吗?"

大家在小黑屋玩得不亦乐乎,想象着马戏团般疯狂的跳跃与艺术体数字,提图斯突然提醒洛特和马克斯:"我们得赶紧回去了,要不然你们爸爸醒来后会找不到你们。"连道别都来不及,他们就溜出了小黑屋,径直跑到格罗皮乌斯的车库。他们坐进老爷车,老爷车跟先前一样开始晃动,嗖地一下,他们就回到了现代。他们回到包豪斯学校,看到爸爸正端着一杯拿铁咖啡坐在门口。"你们回来了,刚刚去哪儿了?"提图斯一边锁自行车一边看着孩子们,悄悄地用手指挡着嘴,示意他们不要说出秘密。

欢乐的派对

洛特、马克斯和爸爸来到小阳台,他们互相亲吻了一下,看着城市的灯光。一辆运货的火车驶向了远方。微风带来学生宿舍里的音乐,"再次将我点亮,就像初见时那样……"这是马克斯最喜欢的歌。他哼着哼着便手舞足蹈起来,洛特在一边叨叨:"你到底懂不懂这首歌的意思啊?"马克斯听着不开心,便回到自己房间,用被子盖住耳

朵唔唔地说："不解风情！"他想起了提图斯、小黑屋和今天见过的古怪的一切。

他情不自禁地吐出了"黑影照片"几个字。"马克斯，你在说什么？"爸爸听到马克斯在喃喃自语，于是轻轻地抚摸他的头。"没什么，爸爸。"马克斯回答。"好了，孩子们，你们俩现在都睡觉吧。"爸爸说完没多久便打起了呼噜。洛特和马克斯辗转反侧，无法睡着。明天，他们就要离开德绍，什么时候才能再见到新朋友提图斯呢？这时，有人在楼下吹了一声口哨。马克斯爬到窗前，原来是提图斯！"你们赶紧穿好衣服，我们马上就走！"姐弟俩蹑手蹑脚地溜出了房间。洛特穿了两只不同颜色的袜子，马克斯穿反了毛衣，但这一切都无所谓了，因为他们马上就要回到过去了。

此刻，他们小心翼翼地在车库门口观察，发现通往白盒子别墅的花园小径一路都亮起了喜庆的灯光。人们盛装打扮，如同参加狂欢节。他们如潮水般地涌向最后一间房子。孩子们发现了一个打扮成阿拉伯酋长的男人、一个穿着军装的王子、一个穿着巴伐利亚皮裤的男人，还有一个光头在人群中走来走去。阳台上放着一个奇怪的箱子，箱子上有

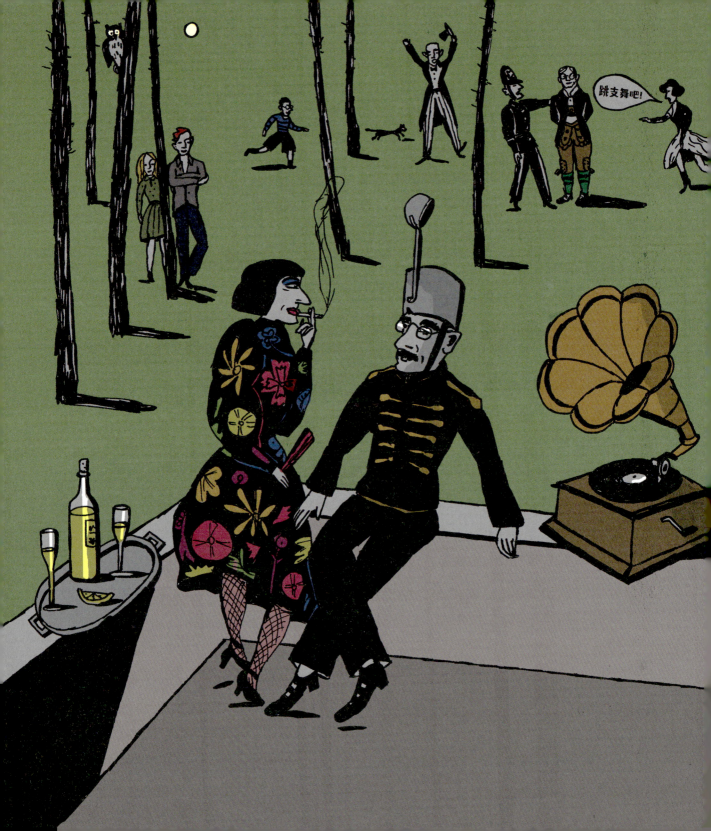

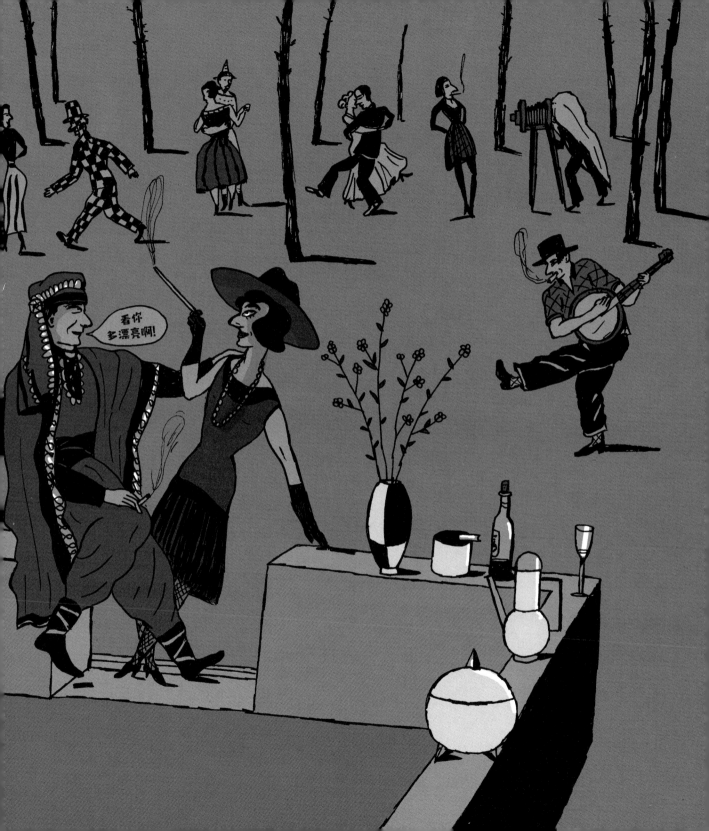

把手，能放音乐。"这个叫留声机，放入黑胶唱片就有音乐了，比如现在播放的就是《蓝色多瑙河》。"提图斯解释道。这时，一位穿着短纱裙的漂亮女士走过，在人群中寻找穿巴伐利亚皮裤的男人，当她找到他后，二人便在月光下翩翩起舞。洛特看着纱裙两眼放光，因为她也很喜欢那条漂亮的短裙，这虽然不是一条公主裙，却真的很有品位。纱裙女与皮裤男说着一种孩子们听不懂的语言。皮裤男对纱裙女鞠了一躬，轻轻地说："思巴喜柏！"* 提图斯说他们在讲俄语。此时，还没有人发现这三个孩子。他们躲在松树后面朝别墅里张望。别墅里面很亮，但奇怪的是，窗户都被涂成了白色，从外面看不到里面，只看到人影憧憧。后来他们才知道，原来别墅的主人是故意把窗户涂成白色的，防止外面的人往里面偷窥。

　　三个人走到别墅里面。房间里，有人在地板上坐着，到处散乱着瓶子，刚才那位穿短纱裙的女士这会儿忙东忙西，补充自助餐的食物。这里有鱼子酱、香喷喷的面饼、甜菜配葡萄，这些都是孩子们没见过的。香槟放在银色的容器里泡着冰水。一盏俄式茶炊正在悄悄冒着蒸汽。洛特在房子里逛着，没有人注意到她。她发现墙纸的颜色很特别：一面是粉红色，一面是绿色，还有一面是鲜艳的黄色。其中看上去最为贵重和精美的是一个壁龛，它金光闪闪，似乎能映照出洛特自己的样子。这里还有奇奇怪怪的椅子靠在墙角，还有一些古董，比如曾祖母时代的钟、宗教油画，还有印第安人的塑像。除此之外，还有一个银色的炉子，炉子上面还有一个陶瓷花盆。不过，洛特觉得这里挂的画都很现

* 俄语里"谢谢"的发音。

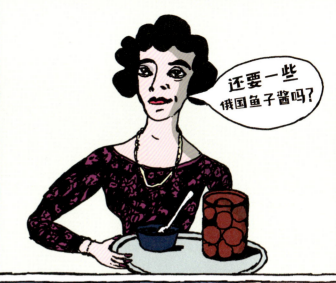
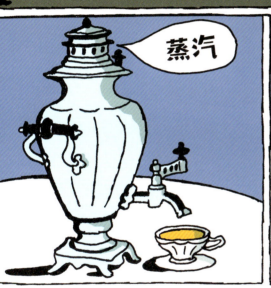
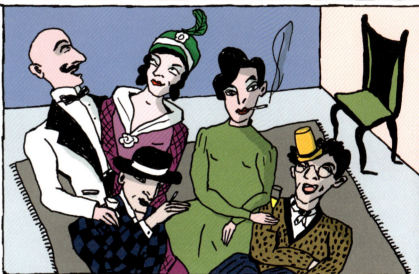

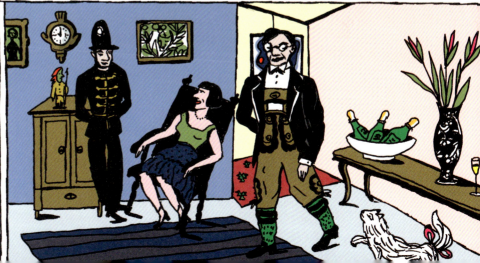

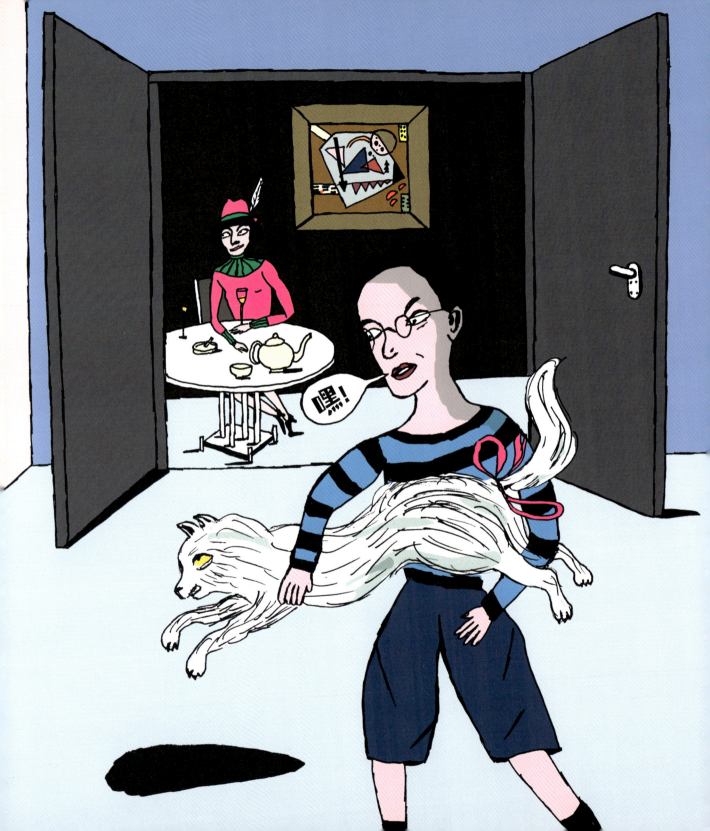

代，有着绿色和红色的圈圈、黄色和蓝色的点点，以及黑色的波浪。洛特不理解这些都是什么，只觉得盯着这些形状久了，这些形状就开始在她面前动起来。她看到圈圈快速地转动、箭头在画面里互相穿插，还发现了这些画面里面有树、有船，那个三色的三角形像不像一个帆？洛特陷入了想象……突然，她听到一个声响，她看见马克斯手上抱着一只尾巴绑着暗红色缎带的猫。"马克斯，你吓着我啦！"洛特向弟弟抱怨，猫被吓跑了。"好了，现在猫跑了！"马克斯生气地跺脚。这时，阿拉伯酋长和巴伐利亚皮裤男突然出现在他们跟前。洛特觉得，这两个男人的装扮很滑稽。那个之前说俄语的巴伐利亚皮裤男和他们说起了德语，他透过眼镜仔细地端详着孩子们。而那个高额头、眼神忧郁的阿拉伯酋长装扮的人突然笑着问："我的猫呢？你们是不是把它弄进绞肉机做成俄罗斯饺子了？"两个男人哈哈大笑起来，他们与略受惊吓的两个孩子握了握手："我是克利。""我是康定斯基。"洛特鼓起勇气问："你们是房子的主人吗？那些墙上的画都是你们画的吗？""大部分是我们画的。" 康定斯基回答，"你觉得好看吗？"洛特不是很确定自己该怎么回答这个问题，最后她说："就是一些圆、三角形和线条而已嘛。" 康定斯基笑了，他彬彬有礼地请洛特挽着他的手臂，带领她观看那些画作。马克斯和提图斯在一旁，听着艺术家解释着什么声音、震动、波之类的。一开始，洛特只能看懂其中有幅画里有火车，后来，她逐渐理解其实这些画是流动的。"康定斯基先生，老实说，你的这些画都很现代，但是你却在客厅里放了许多老古董。"画家笑了："你说得很对，因为我总是想念我的故乡俄罗斯，怀念在莫斯科的生活和那里的一切。所以我需要这些老古董，它们有家乡的味道，你懂吗？"洛特点点头 —— 当她想起奶奶的时候，梅子蛋糕的气味、柜子里挥之不去的薰衣草的气味和浆过的衣物的气味就会向她袭来。她永远不会忘记这些。

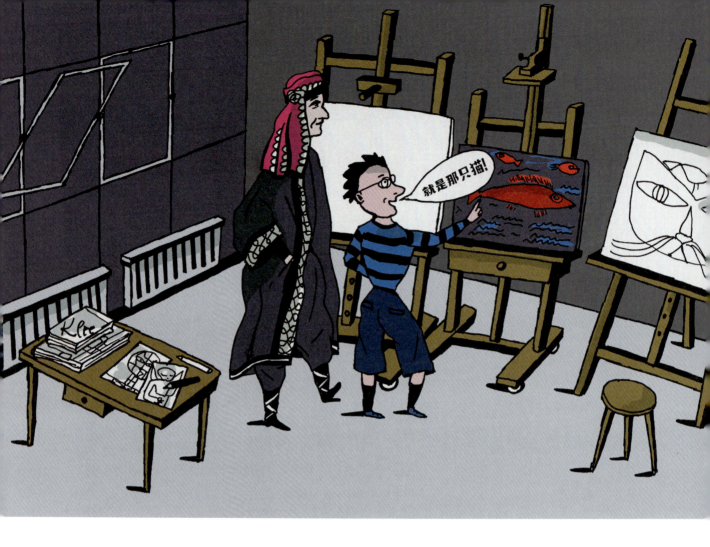

而此时,提图斯和马克斯跟着保罗·克利来到另一座双拼别墅。保罗·克利推开盛装的醉客,带孩子们来到他的工作室。这位画家拿出自己的画稿向孩子们展示。有的能看得出画的是人和房子,有的是各种难懂的图形,此外还有一条红色的鱼、几笔画成的天使、彩色的方块,等等。保罗·克利刚想说什么,他的儿子菲利克斯挎着一个装着柠檬水、面包和蜡烛的篮子走了进来:"走吧,我带你们去全世界最棒的地方!"

屋顶

菲利克斯轻快地跑上楼梯，洛特、马克斯和提图斯根本追不上。篮子里的柠檬水瓶发出咣咣的响声。现在，他们坐在这座白房子的屋顶，仰望天空数星星。菲利克斯打开了一瓶柠檬水，红色柠檬水喷了出来，溅到他的白衬衫上，看着像一个个瓢虫，孩子们咯咯地笑起来。菲利克斯摘下他的蓝色蝴蝶结，舒展双腿。原来他的装扮是在模仿包豪斯学校校长格罗皮乌斯。菲利克斯今年20岁，通常他有很多别的事情要做，并不会跟小孩一起玩。但是，洛特、马克斯，以及经常在这里出没的提图斯引起了他的兴趣，因为他们太好奇了。尤其是洛特，她对任何事情都想一探究竟。洛特问道："这里有很多小孩吗？"菲利克斯用被柠檬水弄脏的衬衫擦了擦他的圆框眼镜，点头回答："是啊，这里是孩子的天堂，每天都像马戏团。孩子们在银色球上玩平衡游戏，在花园里跳啊跑啊都

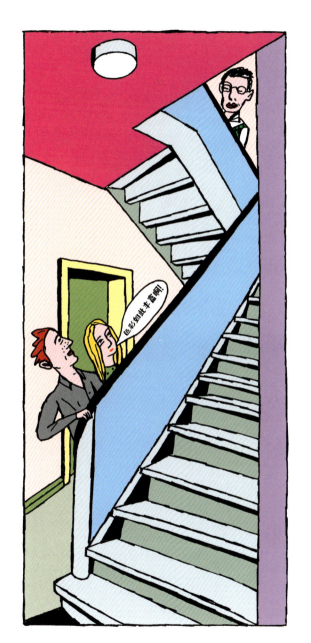

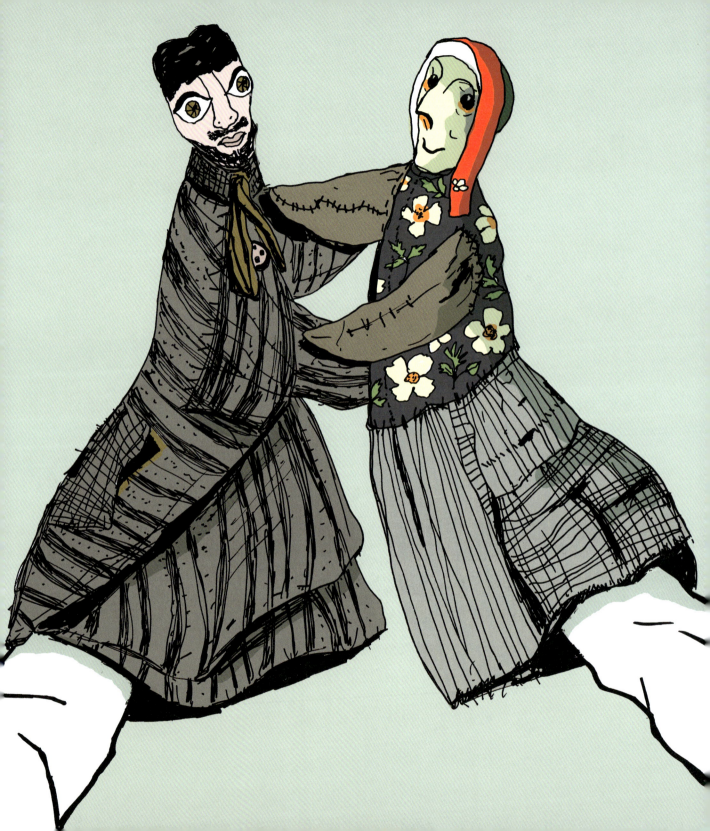

无所谓，有时候大人们还一起玩。"洛特一脸困惑，马克斯感叹道："我也想在银色球上玩平衡游戏！"菲利克斯继续说道，他有时会玩玩偶，他的爸爸会亲手给他制作玩偶。这么多年了，他的爸爸做了好多玩偶。第一个玩偶是他九岁生日时收到的。其中一个他最喜欢的玩偶，就藏在篮子的白布下面，这个玩偶有着大大的眼睛——也可能是个标识而已。他的瞳孔由一个圆形和一个三角形构成，他有着黑色的胡子，穿着褐色的画家衫，戴着一顶非洲帽子。菲利克斯把玩偶戴在手上，玩偶突然动起来，提图斯马上说道："这不就是你爸爸嘛！"菲利克斯点点头并继续解释，这个玩偶的脑袋是用牛骨做成的。他很喜欢这些玩偶，因为他们是独一无二的，哪里都买不到。马克斯摸着玩偶说："真好看。"菲利克斯又从篮子里拿出了另一个叫作"聪明女士"的玩偶，她穿着彩色的裙子。

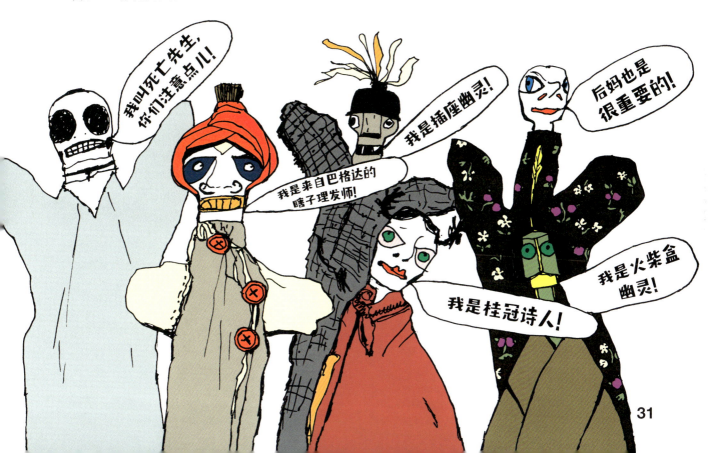

"她不但名字叫聪明,而且是真聪明。只可惜她的丈夫有些呆,所以聪明女士要做很多很多。她心算很厉害,能记复杂的单词,还能背263首诗。"突然,爸爸玩偶和聪明女士玩偶跳起了舞——菲利克斯带着玩偶转圈,越转越快,孩子们有点儿担心他会掉下屋顶。

突然,有个东西窜了出来——是那只尾巴绑着红色蝴蝶结的白猫。转眼它就跳到菲利克斯身上,还一把弄掉了他的眼镜。"是啊,它也是我们家的一员。我爸跟我说,猫会像侦探一样观察你的一言一行。我小时候,我爸跟我说,这只猫知道我最深的秘密,并且会悄悄告诉他。那时我好害怕。"马克斯把猫抱起,抚摸着它的白毛,猫发出愉悦的咕噜声,舒服地闭上了眼睛。猫真的会说话吗?那听上去会是怎样的?它会跟我们说白盒子里的故事吗?马克斯一边睁着眼想

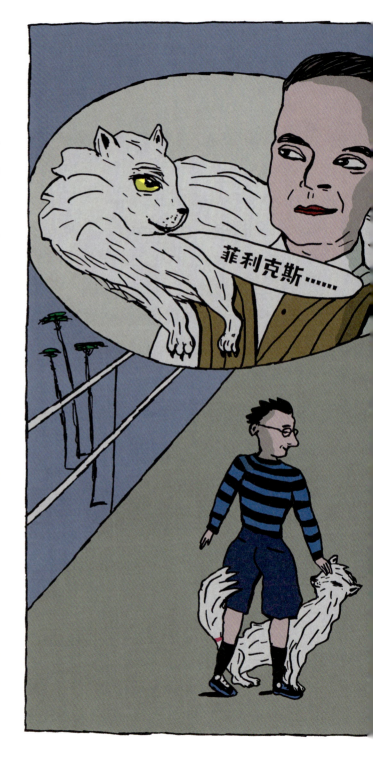

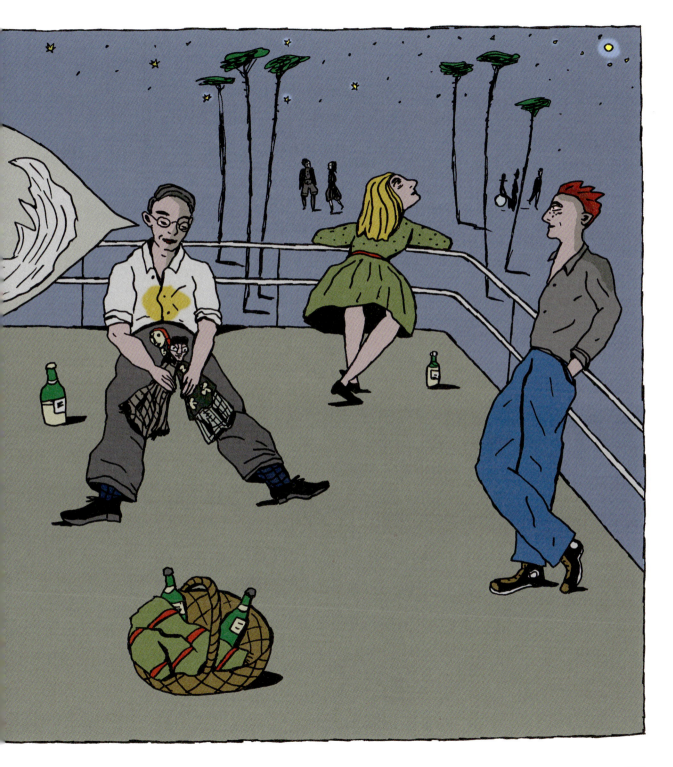

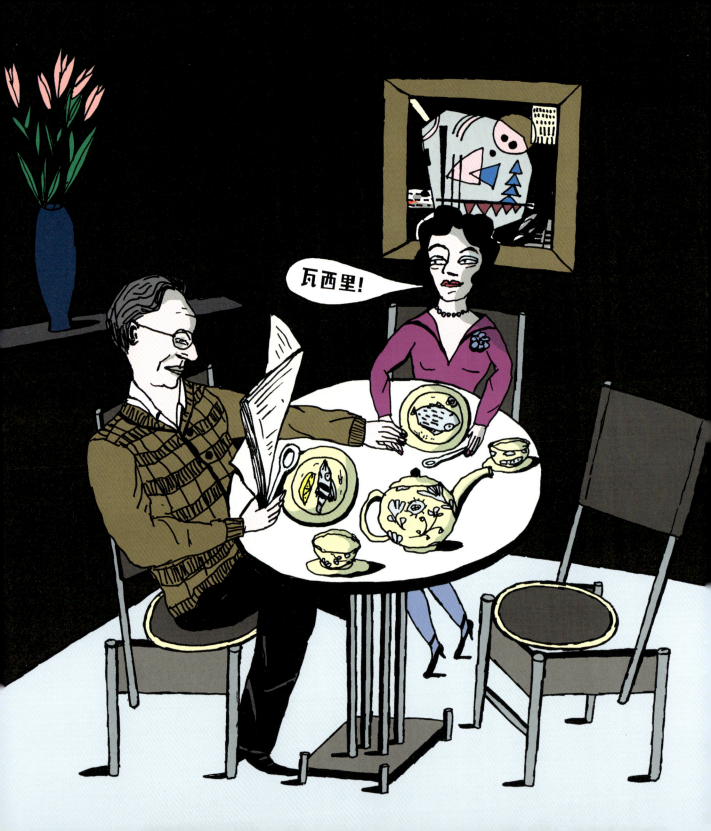

象,一边听着菲利克斯继续说。洛特想知道画家康定斯基是怎样的一个人。菲利克斯举了个例子:"一般人吃饭时都会聊天,但是康定斯基家吃饭是不聊天的。康定斯基坐在饭桌旁时会带着一本书,他会像预言家一样,打开书边吃边读。康定斯基一家和别人家很不一样。"时间不早了,大家都饿了,菲利克斯给大家分柠檬水和面包。"反正在我们家,吃饭时不可以看漫画书,也不可以玩平板电脑。"洛特和马克斯说道,马克斯刚从幻想中醒来。菲利克斯并没有就此对来自未来的客人刨根问底。洛特问菲利克斯是否看过漫画。"看过呀。你们之前认识的利奥尼·费宁格几年前就画过一些,他去过美国,在《芝加哥论坛报》上发表过。""真的?原来漫画在这么多年前就有了。"洛特和马克斯两姐弟惊叹道。提图斯咬了一口面包,他很好奇菲利克斯喜不喜欢他爸爸和康定斯基的画。"老实说啊,康定斯基的用色让我很着迷,我很想拥有他的色彩技艺,但我不想复制他。我爸爸把我的画收集起来,你们爸爸估计也会这样做。他给我的画作写上些东西,放在他的作品旁边,对此我还蛮自豪的。"提图斯追问:"如果你觉得其他人的

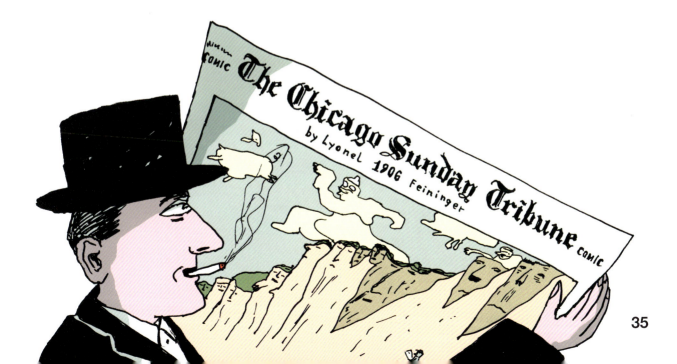

画比你爸的好，你爸会不开心吗？""不会，为什么不开心呢？我爸和康定斯基是很好的朋友，他们每天都在我们家门前的小圆桌边喝茶聊天。有时候可以听到他们在地下室聊天，那是连接两座房子的通道。"洛特舒服地盘腿而坐，她心情好时总会这样。刚刚她还觉得这些房子很无聊，现在了解了这些房子的历史，认识了那么多历史名人，她觉得这一切可真有意思。她想知道自己是否能把这些事情和朋友分享，他们是否会相信她说的话。"菲利克斯，我能问你一些别的吗？你觉得那些大人的穿着打扮和行为奇怪吗？他们好像幼儿园里的小孩。""是的。但是你们要知道，包豪斯就是大人们的幼儿园。每一个人都在这里尝试不同的东西，在游戏中探索新时代的人到底需要什么。你看，我爸房子里面有一堵黑色的墙，墙上挂着他的大作。我相信，这样的房间给了我爸爸很多灵感。我想在你们的时代也是一样，大家一起游戏，一起尝试，一起找出路。"

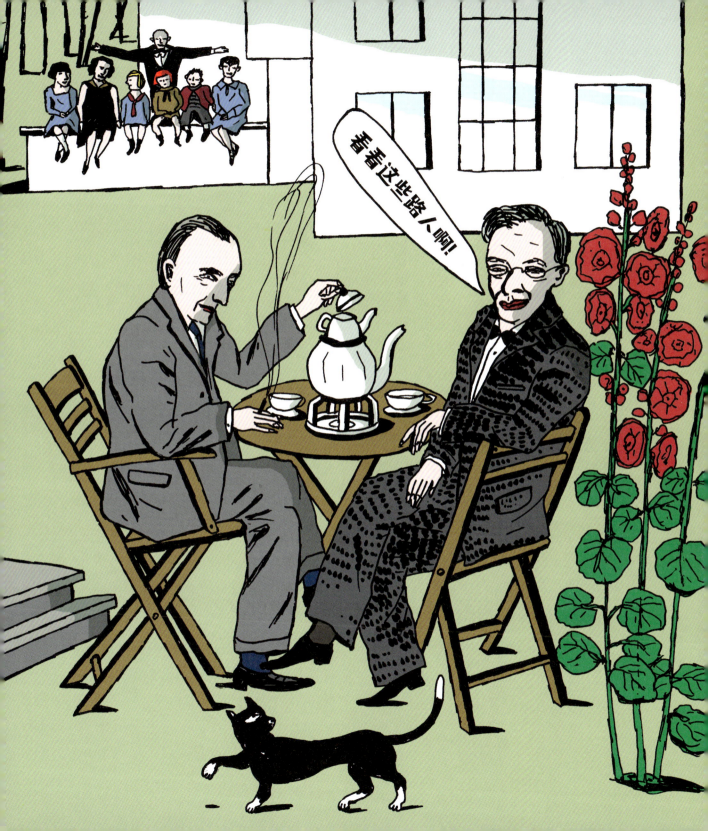

　　屋顶上变冷了,马克斯找到一条毯子,把自己裹了起来。他一边看着菲利克斯,一边想:如果爸爸也在"大人幼儿园"里,他会是怎么样的?洛特想知道,与这么多聪明人一起住在白盒子里,会不会有时也感到无聊。看菲利克斯不太明白,她便补充道:"比如,我和朋友们喜欢去看电影或者游泳。""我们也喜欢去游泳,我们这里有湖!"菲利克斯回答。他父母很喜欢和康定斯基一家一起出游,坐马车看周边的园林和城堡,特别是在丁香花开的时节。"克利和康定斯基总是试图展示自己的建筑知识,我通常会租一艘船在湖上划。"天色已晚,花园里有人点起了火把,留声机被搬回到屋子里。孩子们收拾着东西准备下楼。他们在楼梯上撞见了康定斯基。他已经脱下了夸张的服装,换上了环法自行车选手的衣服,肩上扛着自行车。"我要出去透透气。"他跟他们道别,然后便消失在夜色当中,只剩下自行车尾灯一闪一闪,越来越远。

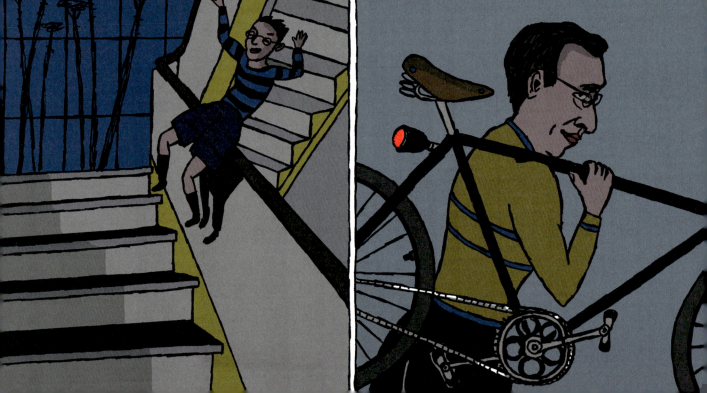

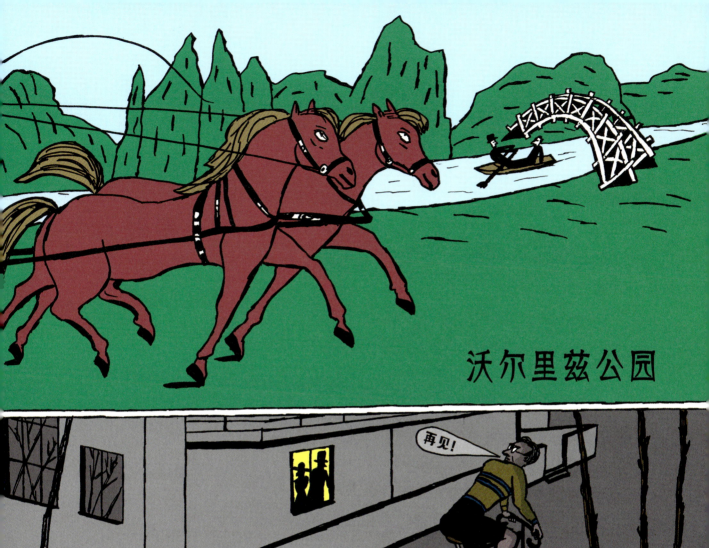
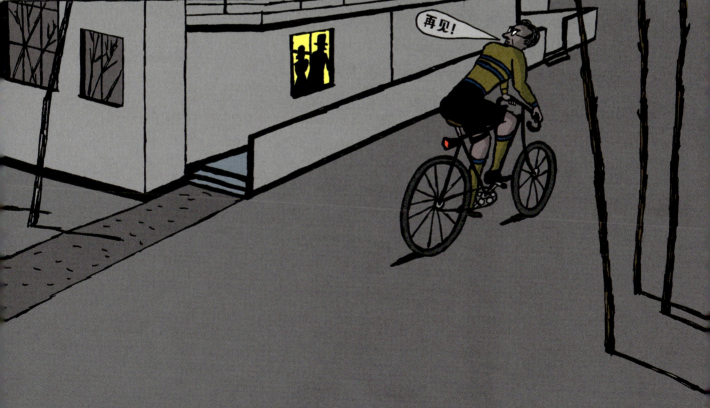

黑色睡房

马克斯像小狮子一样打哈欠，洛特不停地卷自己的头发，提图斯困得眼皮直打架。他们站在路上想要回车库，回到他们的世界。菲利克斯突然想起什么，说道："你们要是愿意，可以在这里过夜。4号楼有一个黑色睡房，里面有三张床。"马克斯突然清醒，问道："黑色的睡房？涂成黑色的？不要！我不要去，我怕，我要找爸爸！"他那个大胆的姐姐揶揄道："看吧，这个胆小鬼，动不动就要找爸爸。"马克斯生气地踢了她一脚。最后，好奇心还是战胜了恐惧，一行人跟着菲利克斯，来到一栋别墅前。孩子们看到门牌上写着"莫奇家"。菲利克斯掏出一把钥匙，边开门边解释道："莫奇也是一位建筑大师，他们一家刚刚搬走，留下了一些家具。他把钥匙交给我，允许我带人来看。"孩子们走进房子，扶着栏杆走上二楼。这里真的有一个黑色睡房，里面还有三张钢管床。除此之外，还有一些箱子和不用的东西，看着像个杂物房。菲利克斯拿出被子问："你们准备好了吗？我跟你们说说这里的故事吧。"莫奇原本想把墙涂成蓝色，但是康定斯基和马塞尔·布劳耶都觉得黑色更现代，所以莫奇就用了黑色。当他第一次在这里过夜，一早起来时，他发现黑色的墙壁就像一面镜子，映出了他的影子。他变换着姿势，发现影子呈现出不同的样子。整个房间就像是用镜子组成的柜子，你能从中看到头大腿短的自己。孩子们把头凑在一起说："我们不怕，三人一条心！"菲利克斯道别后，三个人躺在自己的床上，洛特关上了顶灯。

静夜里，窗前的树沙沙作响，远处传来猫头鹰和啄木鸟的叫声、自行车的声音、男

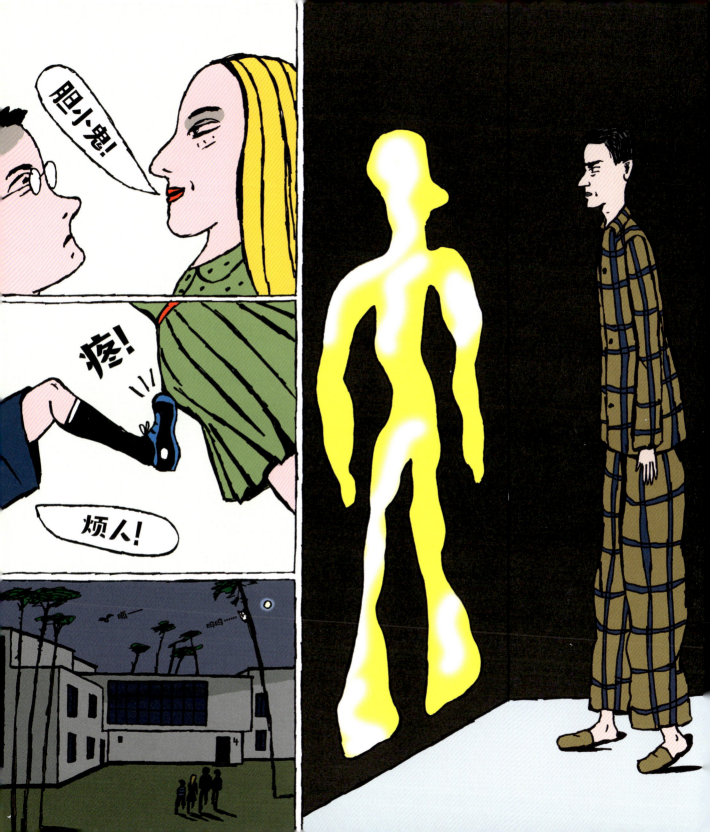

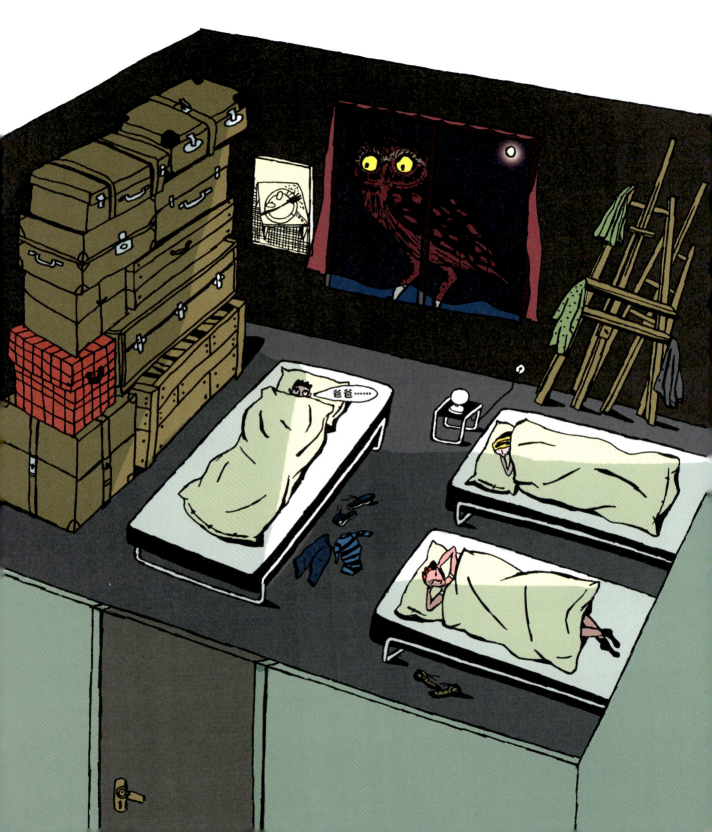

人咳嗽的声音。洛特和提图斯很快就睡着了，马克斯还是少了点睡意，克利先生的猫让他不安。它会不会就在旁边？他看了床底，搜了箱子，都没找到。他关上房门准备睡觉，却听到一个声响。马克斯蜷在被子里，心里默念了十遍"我不怕"，慢慢睡着了。梦中，那只猫变得像马克斯一样大，穿着红色的纱裙。梦里的马克斯成了猫的仆人，一边端着茶壶、茶杯和小饼干，一边还在银色的球上表演杂技。结果当然是茶水倒了一地，并洒

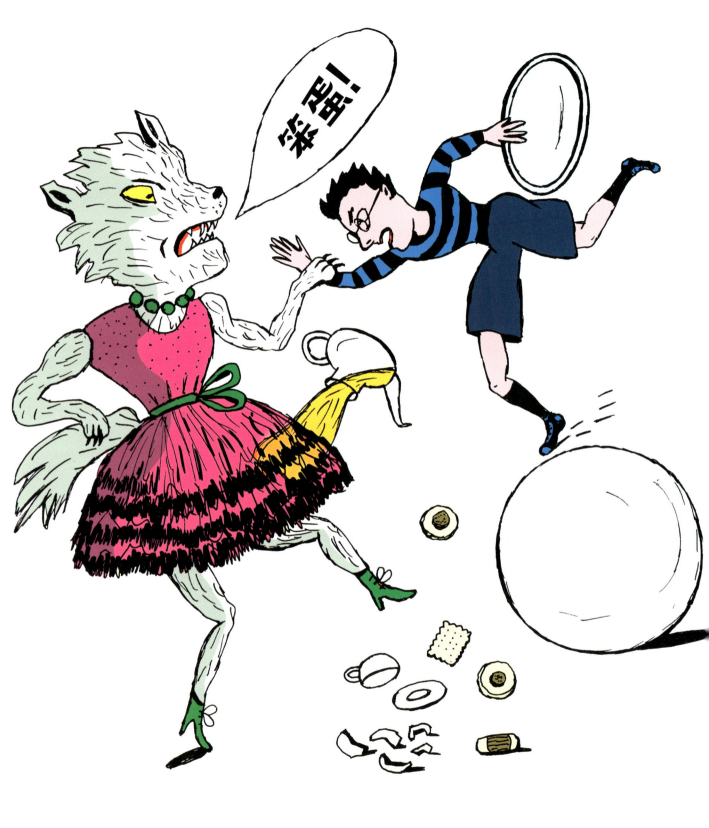

到了猫的纱裙上。猫很生气，冲到了马克斯跟前。马克斯吓醒了。他看到姐姐和提图斯正坐在床上吃果酱面包，这两人只顾着聊天，没留意马克斯。墙角坐着一只白猫，这只白猫尾巴上有一撮绿色的毛，它静静地蹲在牛奶前面。马克斯要上厕所，他快速地从猫前面走过去。他确定猫没有跟进厕所，便锁上门。完事后他还特意检查了一遍，发现浴缸前有一扇落地大窗。如果在这里洗澡，会被外面的人看见。马克斯心想，我可不想让人看着我洗澡！他赶紧回到洛特和提图斯身边，和他们说起这个奇怪的浴室。

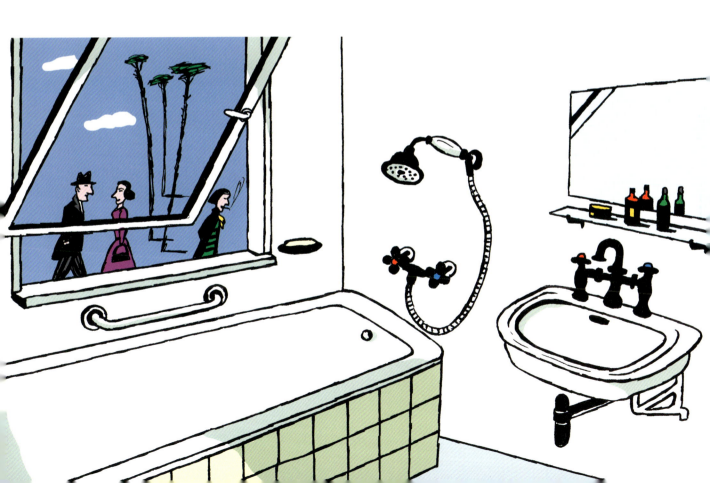

他们走出这所房子,看到一个光头男人带着一家子在矮墙前拍全家福。两个小姑娘胸前打着蝴蝶结,金色头发的小男孩穿着一件针织夹克,有两位女士穿着优雅的有着白色领子的连衣裙,还有一位女士留着"蘑菇头"。尽管是夏天,他们面前却摆着一个雪橇。光头男人站在六个人身后,张开双臂喊了一声"呀!"洛特发现站在松树后的摄影师是卢克斯——就是和他们一起拍摄黑影照片的卢克斯。他们互相打了招呼,洛特问道:"这位是谁?""他是奥斯卡·施莱默,这是他的孩子、夫人,最右边的是哥塔·史托兹,包豪斯学校纺织作坊的主任。"卢克斯解释。施莱默看见了洛特、马克斯和提图斯,招呼道:"孩子们,欢迎来我们家!快进来!"他说话时,蝴蝶结在喉咙的位置上下移动。提图斯回答:"我们待一会儿就好。"他们走进一个有着橙色天花板的客厅,施莱默坐在一张天蓝色的椅子上。这

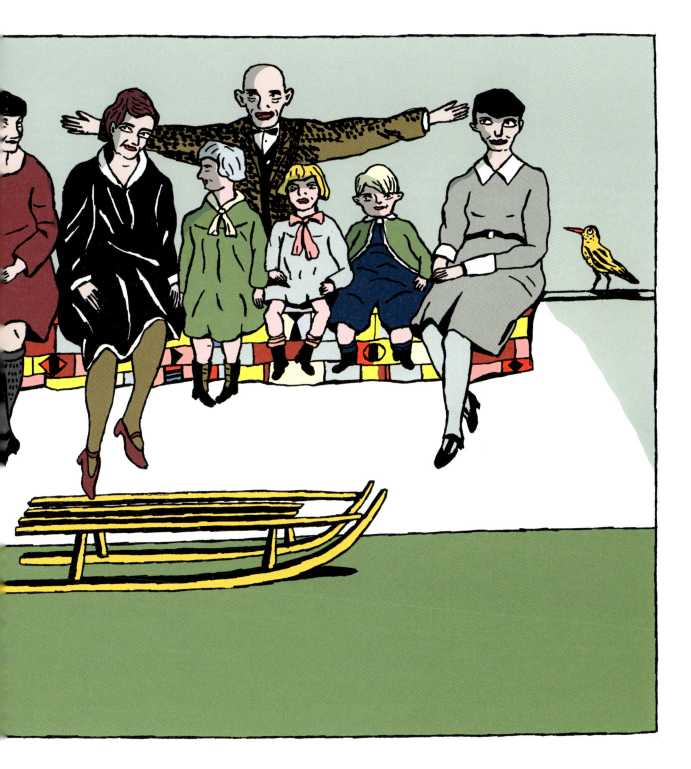

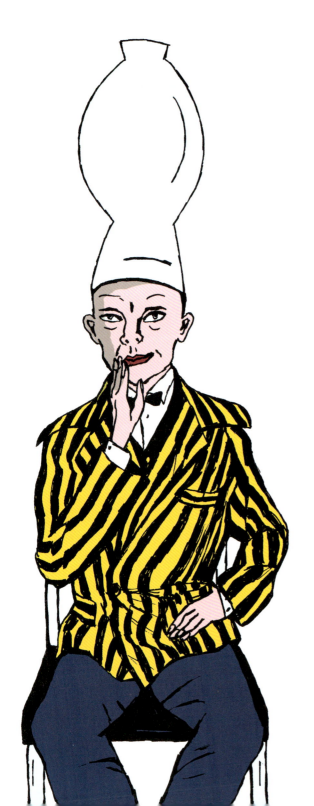

时的他已经换上了条纹外套,并把一个大大的花瓶套在自己的脑袋上,惹得孩子们大笑起来。"等等。"施莱默边说边从旁边的箱子里掏出几套奇奇怪怪的服装。他给洛特穿的是一条带铁线圈的裙子;马克斯的手臂藏在银色球下;提图斯穿上服装后根本认不出来了,脑袋看着像月球的表面,裤子上有一圈一圈的纹路,手也是藏在衣服里。施莱默看着他们,相当满意:"孩子们,转起来吧!"孩子们试着转圈,但谈何容易。马克斯害怕摔倒,只有洛特漂亮自如地在房间里翩翩起舞。施莱默开心地鼓掌喊道:"孩子们真棒!"但是孩子们早就大汗淋漓了。

提图斯看了看时间,必须走了。孩子们跑去车库,路上看到克利和康定斯基坐着聊天,碰上了不停给自己房子拍照的利奥尼·费宁格,看到了在浇仙人掌的伊莎·格罗皮乌斯。包豪斯学校校长瓦尔特·格罗皮乌斯刚好开着他的车回到车库,车座上堆满了一卷

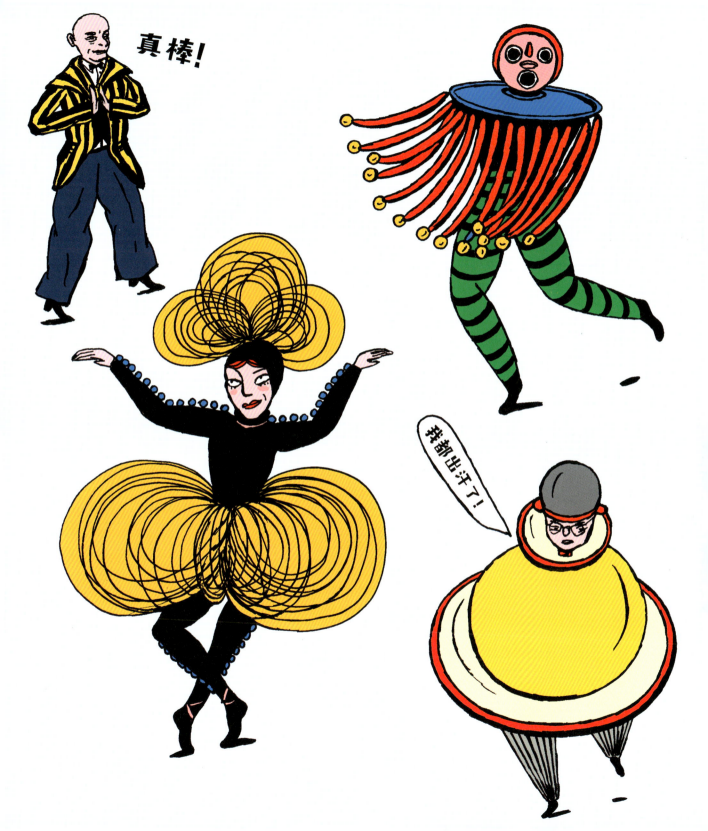

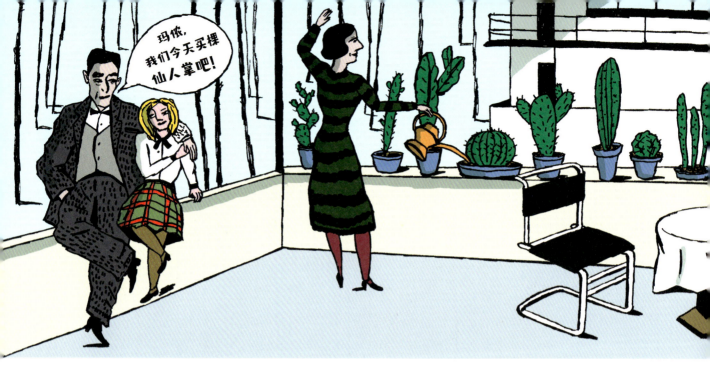

一卷的设计图纸。看到孩子们,这次他很慈祥地伸出手说道:"要回到未来了?别忘了我们,你们在这里的经历也不妨告诉其他人。我们这儿其实就是一个共同体。我们这个共同体不是为了一起处理垃圾,而是为了一起思考、工作、梦想,当然,我们还一起跳舞。如果你们的朋友比你们厉害,不要嫉妒,要相互学习,这样会让你们变得更好。如果你们的爸爸和你们聊起包豪斯风格,那都是胡扯。包豪斯是一种想象,一种对人类可以如何活得更好的想象。你们要好好运用自己的头脑创造更好的生活。再见!"

格罗皮乌斯关上了沉重的车库大门,车库又晃动起来,时光机器把孩子们带回来了。孩子们走出车库,看着这些白色的房子竟产生了不舍的感情。现在,街上都是正常的参观的人、骑车的人、穿着休闲装的人,少了奇装异服。他们走过了长长的白墙,在拐弯

处的饮泉厅看到了爸爸。爸爸正拿着手机中马克斯和洛特的照片到处问人,可是没有人见过他们。对啊,怎么可能有人见到他们呢?当他看到孩子们,刚想责备,却忍不住热泪盈眶,紧紧地把他们拥在怀里。"你们到底去哪儿了?"爸爸紧张地问。"我们认识了一些很棒的好人。"洛特回答。提图斯蹬上了他的自行车,向他们俩使了个眼色便消失了。爸爸带着洛特和马克斯登上了下一趟回家的火车。其实他们都不想走。之前的一切都是一场梦吗?在回家的火车上,他们把自己的经历写在小本子上。等时机成熟,他们就会告诉爸爸这一切。爸爸会相信吗?不知道,也无所谓了。马克斯知道这一切不是一场梦。因为在他的裤子口袋里,藏着一根红色缎带,就是派对上那只猫身上的。这是菲利克斯亲手送给他的。

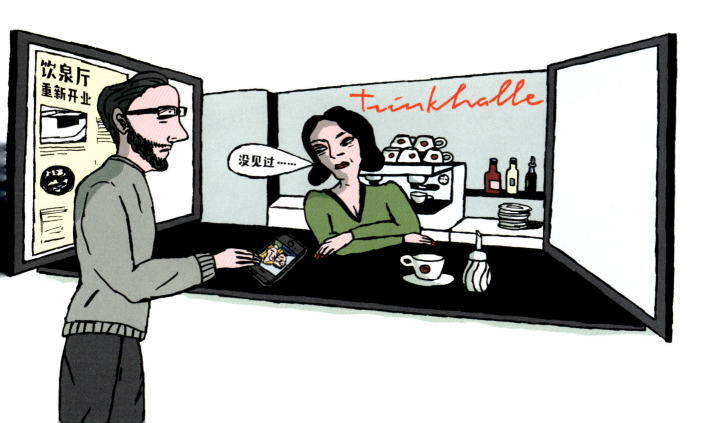

Marcel Breuer
马塞尔·布劳耶

Josef Albers
约瑟夫·阿尔伯斯

Gertrud Arndt
格特鲁德·阿恩特

Eva Fernbach
伊娃·费恩巴赫

Herbert Bayer
赫伯特·拜耶

Schlemmer-Kind
施莱默小孩

Joost Schmidt
约斯特·施密特

Heinrich Jacoby
海因里希·雅各比